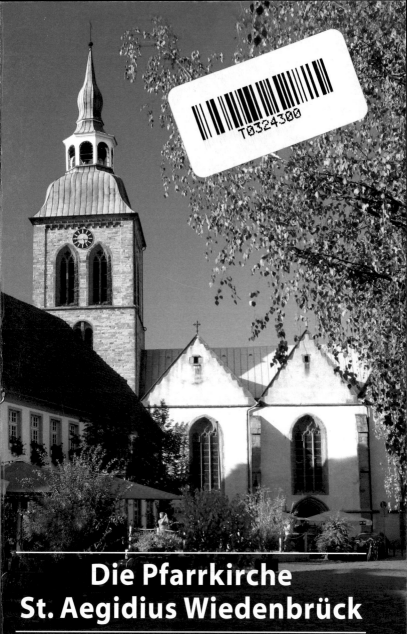

Die Pfarrkirche
St. Aegidius Wiedenbrück

Die Pfarrkirche St. Aegidius Wiedenbrück

von Ulrich Schäfer

Wie von alters her gewohnt ist die Pfarrkirche das größte Gebäude in der durch viele alte Fachwerkbauten geprägten Innenstadt von Wiedenbrück. Der Kirchturm bietet dem von ferne kommenden Besucher mit seiner charakteristischen geschweiften Haube Orientierung auf seinem Weg in die Stadt.

Geschichte und Baugeschichte

Die katholische Pfarrkirche in Wiedenbrück ist dem heiligen Aegidius geweiht. Der Gründer und Abt des Benediktinerklosters Saint-Gilles in Südfrankreich († um 720) wird in der Kunst als Ordensmann dargestellt, in der Kirche zum Beispiel in einer Glasmalerei im Hochchor und in einer Steinskulptur am Fuß des Taufsteins. Seine individuellen Erkennungszeichen Hirschkuh und Pfeil entstammen einer Legende: Beim Versuch, die bei dem Einsiedler lebende Hirschkuh zu erlegen, traf ihn ein König mit dem Pfeil. Um diese Schuld zu sühnen, ermöglichte er dem genesenden Heiligen die Gründung des Klosters. Der heilige Aegidius zählt zu den vierzehn Nothelfern.

Die Kirche in Wiedenbrück war eine der fünf Urpfarreien des Bistums Osnabrück und Keimzelle der Gemeinden in der weiteren Umgebung am Oberlauf der Ems. 1985 feierte die Gemeinde ihr 1200-jähriges Bestehen. Mit der im Jahr 785 angenommenen Gründung ist sie ähnlich alt wie die Bistümer Minden, Münster, Osnabrück und Paderborn. Die Zugehörigkeit zum Bistum Osnabrück bestand nicht nur kirchlich sondern auch weltlich, da das Bistum gleichzeitig die Eigenschaft eines Fürstentums hatte. Die Stadt war vom Kerngebiet des Bistums durch einen Streifen Land abgeschnitten, der zu anderen Territorien gehörte.

Das hohe Alter der christlichen Besiedelung Wiedenbrücks wurde durch archäologische Untersuchungen in und bei der Kirche bestätigt. Der früheste nachgewiesene Vorgängerbau der heutigen Kirche ist durch auf diesen Bau bezogene Baumsargbestattungen um oder vor 900 zu datieren. Diese karolingische Kirche war als dreischiffige Basilika mit Querhaus, Chor und zwei weiteren Altarnischen außergewöhnlich aufwendig gestaltet. Dieser Befund

Die Heiligen Liborius und Aegidius, Fenster im Chorpolygon, Hertel & Lersch, Düsseldorf 1878/79 ▶

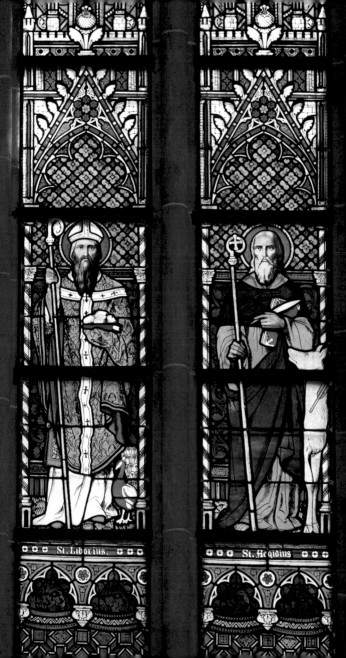

St. Liborius. St. Aegidius

mag zusammen mit durch den späteren Kaiser Otto III. 985 in Wiedenbrück ausgestellten Urkunden auf einen Königshof hindeuten.

Nach einem Brand um 1100 wurde an gleicher Stelle eine wesentlich einfachere, einschiffige und zunächst flach gedeckte, später in zwei Jochen gewölbte Kirche gebaut. Gegenüber der oben beschriebenen Basilika war bei diesem Bau der Aufwand auf das Normalmaß einer ländlichen Pfarrkirche reduziert.

952 erhielt der Bischof von Osnabrück, Drogo VIII., von König Otto I. ein Münz- und Marktrecht für Wiedenbrück. In Quellen des späten 12. und des 13. Jahrhunderts gibt es weitere Hinweise, die eine Entwicklung hin zu städtischen Strukturen belegen. 1249 gründete Bischof Engelbert I. von Osnabrück die Neustadt um die schon seit etwa 1200 bestehende Marienkirche. Für die militärische Sicherung sorgten die in der Mitte des 13. Jahrhunderts erstmals erwähnte Burg Reckenberg und eine Stadtbefestigung, während die Gründung eines Kanonikerstifts bei der St. Aegidiuskirche 1259 unter Bischof Balduin von Rüssel durch personelle Verknüpfungen die geistliche Bindung an das Bistum Osnabrück förderte.

Neben dem heiligen Aegidius wurde der 1165 kanonisierte Kaiser Karl der Große Patron des Stifts. Unter seiner Herrschaft war einst die Wiedenbrücker Pfarrkirche begründet worden. Den Pfarrdienst an der Aegidiuskirche versah der Stiftsdechant, unterstützt von einem, später zwei Kaplänen. Außerdem waren dem Stift einige Vikare zugeordnet. Die Pfarrkirchen der näheren Umgebung waren dem Stift inkorporiert. Für die Stadt Wiedenbrück brachte das Stift auch ein geordnetes Schulwesen.

Sicherlich ist der Ausbau der östlichen Teile der Kirche im Zusammenhang mit der Gründung des Stifts zu sehen. Der Chor wurde ersetzt durch ein Querhaus mit polygonalen Apsiden an den Armen. An dieses Querhaus wurde östlich ein Chor aus einem Joch mit polygonalem Schluss angefügt. Die Ostteile bekamen also mit kleinen Abweichungen ihre heutige Gestalt, westlich schloss an das Querhaus das einschiffige alte Langhaus mit dem gleichfalls alten Westturm davor an.

1502 wurde der Bau des heutigen Hallenlanghauses zwischen Querhaus und Turm begonnen. Wichtige Maße – die Länge, die Breite des Mittelschiffs, die Höhe der Stützen – waren durch den bestehenden Bau vorgegeben bzw. nahe gelegt. Hermann Volmers ist durch Hausmarke und Monogramm an

Innenansicht von der Orgelempore nach Osten durch das Langhaus in den Chor ▶

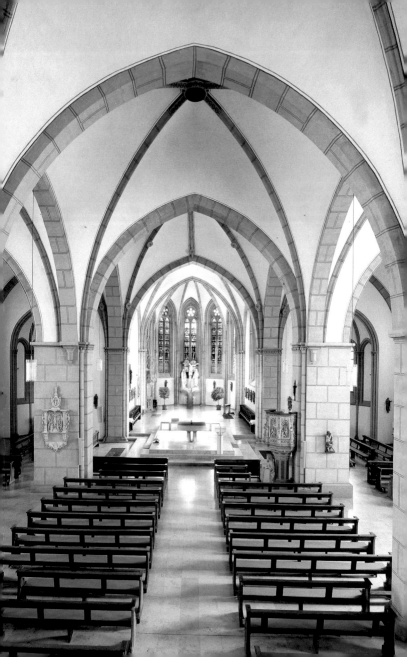

dem mittleren Schlussstein im nördlichen Seitenschiff als einer der Geldgeber dieses Bauvorhabens bezeichnet. Seine Söhne waren nacheinander Dechanten des Stifts, Johannes 1503 bis 1526, Heinrich 1526 bis 1569. Damals waren die städtische Oberschicht und das Stiftskapitel vielfach miteinander verflochten.

Nachdem der Lübecker Superintendent Hermann Bonnus im Auftrag Bischofs Franz von Waldeck (1532–1553) die Reformation eingeführt hatte, gab es in der Pfarrkirche lutherische Predigten. Für das Stift meldete dessen Dechant, der eben genannte Heinrich Volmers, Protest an. Dennoch blieben Stadt und Gemeinde bis weit ins 17. Jahrhundert hinein lutherisch. Erst unter Bischof Franz Wilhelm von Wartenberg (1625–1661) konnte die katholische Gegenreformation in Wiedenbrück Fuß fassen. Einen wesentlichen Anteil hatte daran das 1644 bei der Marienkirche der Neustadt gegründete Franziskanerkloster.

Der 1648 mit dem Westfälischen Frieden beendete Dreißigjährige Krieg brachte für Wiedenbrück und die St. Aegidiuskirche 1647 noch eine Belagerung durch schwedische Truppen. Dabei wurde auch die Kirche durch Beschuss beschädigt. Nach einer Inschrift im Bogenscheitel eines der Fenster in der Nordwand wurden die Schäden 1650 behoben.

Mit dem beginnenden 19. Jahrhundert gab es wie überall in Westfalen auch in Wiedenbrück einschneidende Veränderungen in der Folge der Französischen Revolution und der nachfolgenden Kriege. Das Fürstbistum Osnabrück wurde 1802 aufgelöst und zunächst dem Kurfürstentum Braunschweig-Lüneburg zugeschlagen. Unter französischer Besatzung ab 1807 gehörte die gesamte Region zum Königreich Westphalen, um dann 1816 zur preußischen Provinz Westfalen zu werden. Die Wiedenbrücker Pfarrei wurde 1823 dem Erzbistum Paderborn zugeordnet. Das Kollegiatstift war 1810 aufgehoben worden.

Die Pfarrkirche war im 19. Jahrhundert in einem schlechten Zustand. 1843 musste der Turm abgebrochen werden. 1848 bis 1851 wurde er etwas vom Langhaus der Kirche abgerückt wieder aufgebaut. 1878/79 wurden auch der Chor, die Giebelwände der nördlichen und der südlichen Fassaden des Querhauses und das Gewölbe im nördlichen Querhausarm abgetragen und weitgehend unter Verwendung des alten Baumaterials wiederaufgebaut. Dabei wurde der Chorraum erweitert und die heutige Sakristei angebaut.

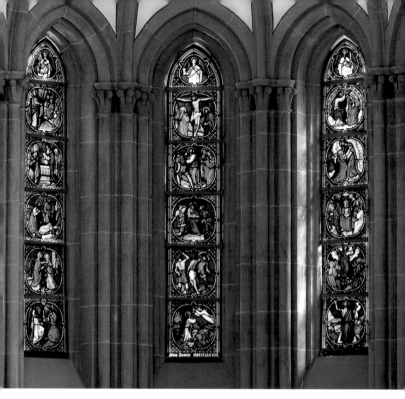

▲ *Rosenkranzfenster im südlichen Nebenchor,*
Hertel & Lersch, Düsseldorf 1878/79

Durch die Verwendung der alten Werksteine blieb der spätromanisch-früh-gotische Charakter von Querhaus und Chor erhalten. Uwe Lobbedey lobt die Baumaßnahme als »eine auch heute noch vorbildliche denkmalpflegerische Leistung« (1985, S. 28). Die südliche Innenwand des Chorjochs hatte bis 1878 Arkaden mit Kleeblattbögen, von denen drei im Giebel der dem Markt zuge-wandten Querhausfassade erhalten sind.

Auch die kleine Kapelle für das spätgotische Vesperbild an der dem Markt zugewandten Südseite der Kirche wurde 1871 erbaut, um ein älteres Gehäuse zu ersetzen. Nach Plänen des Paderborner Dombaumeisters Arnold Gülden-

pfennig bauten Wiedenbrücker Handwerker die Kapelle in den zeitgemäßen Formen der Neugotik. Die Pietà in diesem Anbau wird dem Münster'schen Bildhauer Evert van Roden zugeschrieben und um 1520 datiert. Durch die zur linken Seite hin ansteigende Kontur ist die Skulptur in dramatischer Weise auf die Beziehung zwischen Maria und Jesus konzentriert.

Baubeschreibung

Die Pfarrkirche St. Aegidius in Wiedenbrück ist eine dreischiffige, dreijochige Hallenkirche mit östlichem Querhaus und vorgesetztem Westturm. Die Seitenschiffe haben ihre östlichen Abschlüsse in aus fünf Seiten des Zehnecks gebildeten Altarnischen an den Querhausarmen. Das Mittelschiff endet im Hochchor aus einem Joch mit einem aus der Hälfte eines unregelmäßigen Vielecks (Polygon) gebildeten Abschluss. Der Turm hat drei Geschosse und eine barock geschweifte Haube. Seine beiden unteren Geschosse sind durch Rundbogen charakterisiert, während je zwei Schallöffnungen pro Seite im Glockengeschoss als Maßwerkfenster gegeben sind. All diese Gestaltungselemente und auch die barock geschweifte Haube mit der offenen Laterne werden die Bauleute des 19. Jahrhunderts von dem abgebrochenen Vorgänger übernommen haben. Im Glockenstuhl befinden sich vier Bronzeglocken, die dem heiligen Aegidius, dem heiligen Altarsakrament, der Friedenskönigin Maria (Angelusglocke) und der heiligen Agatha geweiht sind.

Die Langhauswände sind weiß verputzt, nur Fenster, Strebepfeiler, Gesimse und Ortgänge zeigen die Werksteine. Die ebenfalls weiß verputzten Querhausarme treten aus der Flucht der Längswände nur minimal hervor. Die östlich an das Querhaus anschließenden Teile – Chor, südliche Nebenapside und die Sakristei im Norden – zeigen wie auch der Westturm das unverputzte Mauerwerk.

Die Fassaden der Querhausarme sind etwas breiter als die Langhausjoche und haben drei in Spitzbogen endende Fenster, während zwischen den Strebepfeilern bei den Seitenschiffen nur jeweils eines ist. Bei den Dreiergruppen der Querhausarme ist das mittlere Fenster wegen des Portals darunter nach oben verschoben. Dieses ist mit seinem Gewände in eine wenig vorspringende Wandfläche eingetieft. Die Gewändeprofile laufen in einem Spitzbogen zusammen, während die Portalöffnung oben einen Kleeblattbogen ausbil-

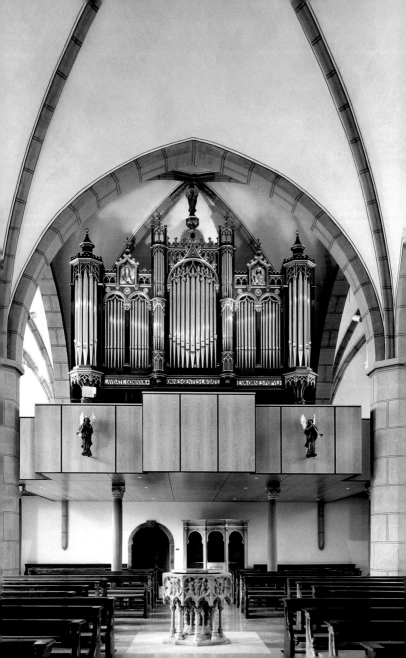

det. So bieten die Querhausfassaden eine eigenartige Mischung aus spätromanischen und frühgotischen Formen. Dass die seitlichen Fenster in die oberen Ecken der Wandflächen der Portale einschneiden, erweist die Gestaltung als geradezu experimental.

Im Inneren wirken Quer- und Langhaus als einheitlich weiter, heller, von überhöhten Gewölben überspannter Raum. Die Pfeiler sind recht niedrig, die Schlusssteine der Gewölbe sind fast doppelt so hoch über dem Fußboden wie die Kämpfer der Pfeiler. Sowohl das Querhaus des 13. Jahrhunderts wie auch das Langhaus des frühen 16. sind von Domikalgewölben überspannt, bei denen der Schlussstein deutlich höher sitzt als die Scheitel der Gurtbögen. Die drei Gewölbe im Querhaus haben außer den diagonal zwischen den Pfeilern verlaufenden Rippen weitere, welche die Scheitel der Gurte miteinander verbinden. Die Rippenzierscheiben erinnern an die Gewölbe im Münster'schen Dom. Die östlichen Pfeiler sind recht breit und wirken – aus dem Langhaus gesehen – fast wie Wandstreifen. Auch im Langhaus gibt es hohe Gewölbe, sie haben allerdings nur die diagonalen Rippen. Die niedrigen Pfeiler haben einen achteckigen Querschnitt und stehen den Blickbeziehungen zwischen den Schiffen kaum im Weg.

Das um drei Stufen erhöhte Chorjoch und der östliche Chorschluss erhalten durch die Fenster im Polygon und in der Südseite viel Licht, das die **Kreuzgruppe** im Zentrum des **Polygons** [1] hervorhebt. Der durch die farbige Verglasung kühlere Charakter des Lichts im Chor gibt diesem Teil der Kirche eine fast mystisch wirkende Betonung.

2006 bis 2007 wurde der Kirchenraum unter der künstlerischen Leitung des Bielefelder Architekten Hans-Joachim Kruse renoviert und zum Teil neu konzipiert.

Zur ersten Ausmalung des Langhauses vom Anfang des 16. Jahrhunderts gehört die dekorative **Rankenmalerei** [2] im mittleren Gewölbe des nördlichen Seitenschiffs. Beschädigt und mit umfangreichen Fehlstellen wurde sie 1970 unter neueren Farbschichten wieder aufgefunden, freigelegt, konserviert und ergänzt. Die Ergänzungen wurden farblich etwas blasser gestaltet, sodass sie gut vom erhaltenen Originalbestand unterschieden werden können.

Kreuzgruppe vom Friedhof im Chorpolygon,
Christoph Siebe, Wiedenbrück 1887 ▶

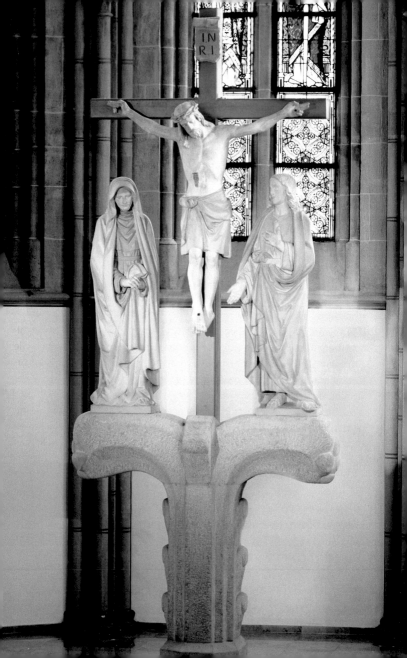

Ausstattung

Die Ausstattung der St. Aegidiuskirche ist ein Spiegelbild ihrer Geschichte. Anschaffungen und Aufträge zeigen den Bedarf und die Wirtschaftskraft ihrer Epoche. Es gab Verluste und Ersatz für Verlorenes. So ist das Ausstattungsensemble heute reich und vielfältig. Es besteht aus Werken verschiedener Epochen. Die ältesten Werke der Ausstattung befinden sich unter Verschluss: ein spätromanischer Leuchter – wohl aus der Zeit der Gründung des Kollegiatstifts im 13. Jahrhundert – und eine um 1400 in Münster geschaffene Monstranz.

Zentrale Stücke der Ausstattung stehen im Zusammenhang mit dem Bau des Langhauses ab 1502. Das **Sakramentshaus** [3] im Chor ist auf einem Wappenschild 1504 datiert. Ein weiteres zeigt die Initialen Hermann Volmers, der so als Schenker des wohl in Münster aus Sandstein gefertigten Werks bezeichnet wird. Über einem feingliedrigen Fuß kragt das Hauptgeschoss hervor. Dessen aus vielen schlanken Gliedern bestehende Bekrönung hat die Form einer steilen Pyramide. Obenauf sitzt der Pelikan, der mit seinem eigenen Blut seine hungrigen Kinder nährt – ein Sinnbild der Eucharistie. Im Sockel und im Hauptgeschoss bezeugen leere Sockel den Verlust einiger Statuetten.

Links daneben befindet sich eine architektonisch gerahmte Nische. In der Rahmung steht die elegant geschwungene Figur der **Muttergottes im Strahlenkranz** [4]. Die Symbole Strahlenkranz und Mondsichel beziehen sich auf die endzeitlichen Visionen des Johannes (Apokalypse 12,1–7). Die Weintraube in der Hand des Jesuskinds meint den Wein der Eucharistie. Die Muttergottesfigur ist eine Kopie. Das Original im Diözesanmuseum Paderborn und der **Kruzifixus** [5] an der Nordwand des Chors entstammen noch der Mitte des 15. Jahrhunderts.

Der **Taufstein** [6] aus Baumberger Sandstein zeigt spätgotische Architekturelemente um herzförmige Reliefnischen (Abb. Heftrückseite). Darin gibt es Szenen aus dem Alten und dem Neuen Testament. Die Themen aus den Evangelien sind durch ihre kreuzförmige Ausrichtung nach den Himmelsrichtungen hervorgehoben. Auch der Fuß des Taufsteins zeigt Personen des Alten und des Neuen Bundes, zum Beispiel Moses mit den Gesetzestafeln und den heiligen Aegidius. Die Figuren und die freistehenden Säulen sind neuerer Ersatz verlorener Stücke.

Sakramentshaus (1504 datiert), Sakramentsnische und Muttergottesfigur ▶

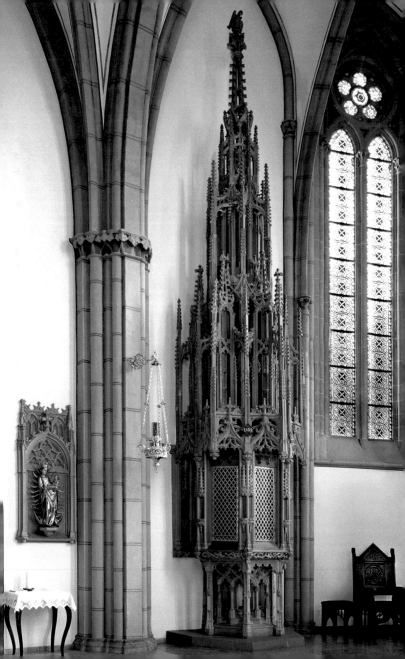

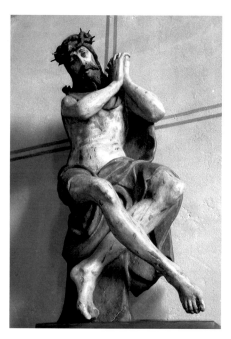

▲ *Christus aus einer Verspottungsszene,*
Ende 16. Jahrhundert

Die Figur des aus den Wunden der Geißelung blutenden **Christus** [7] am Kanzelpfeiler wird in Wiedenbrück als Schmerzensmann bezeichnet. Allerdings zeigt das Bildwerk nicht die Wundmale, die den durch eine byzantinische Ikone in Rom inspirierten Typus kennzeichnen. Es handelt sich hier wohl um die letzte Rast Jesu vor der Kreuzigung. Möglicherweise stammt die Figur aus dem verlorenen szenischen Zusammenhang der Verspottung (Matthäus 27,27–30). Sie war früher in einem ähnlichen Anbau an der Außenseite wie das alte Vesperbild angebracht und wurde wohl in der zweiten Hälfte des 16. Jahrhunderts geschaffen.

Die heute ebenfalls am südwestlichen Vierungspfeiler angebrachte **Kanzel** [8] hat der Osnabrücker Bildhauer Adam Stenelt 1617 geschaffen. Zu Füßen des Kanzelkorbs sitzt Moses. Er hält eine Schriftrolle in der rechten

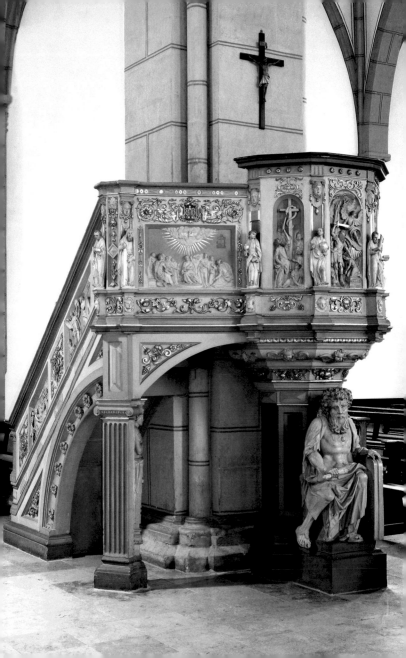

Hand und mit der linken die Gesetzestafeln. Am Kanzelkorb bieten szenische Reliefs Geschichten aus dem Alten Testament. Zwischen den Szenen gibt es Statuetten Christi und der Apostel. An der Treppe zur Kanzel sind Szenen des Neuen Testaments dargestellt. Treppe und Kanzelkorb verbindet eine Darstellung des Pfingstwunders. Darüber hat der Schenker sein Wappen anbringen lassen: Moritz von Amelunxen, Herr auf Haus Aussel. 1617 war Wiedenbrück evangelisch, und so entspricht das ikonografische Programm dem gleichzeitiger Kanzeln lutherischer Kirchen. Dem Bildhauer Adam Stenelt wird auch das an dem nordwestlichen Vierungspfeiler hängende **Epitaph** [**9**] des im Alter von nur zwei Jahren 1615 ertrunkenen **Conrad Ertmann** zugeschrieben. Es zeigt die Geburt Christi.

Durch die lange Inschrift fordert der **Marienaltar** [**10**] von 1642 im nördlichen Nebenchor zum Gedenken an den gräflich Rietbergischen Rentmeister Christoph Cale und seine Frau Elisabeth auf. Das zentrale Relief im Hauptgeschoss zeigt die Himmelfahrt Mariens, während die Apostel noch ratlos um ihren auf wunderbare Weise mit Rosen gefüllten Sarg stehen. Im Geschoss darüber ist die Marienkrönung dargestellt. Die Reliefs werden von Heiligenfiguren gerahmt.

Mit der Verfestigung des Katholizismus in Wiedenbrück dürfte auch der Erwerb eines neuen Hochaltarretabels zu verbinden sein. Von diesem barocken Werk ist nur noch das an der Westwand des nördlichen Seitenschiffs hängende Gemälde der **Kreuzaufrichtung** [**11**] vorhanden. Hier finden sich einige Motive des berühmten monumentalen Triptychons von Peter Paul Rubens, heute in der Kathedrale von Antwerpen.

1648, im Jahr des Westfälischen Friedens, errichteten Paul Hachmeister und Anna Meiers eine Kerzenlichtstiftung. Zu diesem Zweck ließen sie ein mit Metall beschlagenes **Kreuz** [**12**] anfertigen, das oben und auf den Enden des Querbalkens mit Kerzenhaltern versehen ist. Das Metall ist mit Gravur gestaltet. Außer den Wappen der Stifter und dem kreuztragenden Christus verziert die Kapitalis eines langen Gebets in niederdeutscher Sprache das silbrig-graue Blech des Kreuzes. Statt barocker Prachtentfaltung zeigt dieses Werk die gedankenvolle Innerlichkeit gläubiger Menschen in der schweren Zeit gegen Ende des Dreißigjährigen Kriegs.

Die **Figuren der Apostel** [**13**] im Chor und an der Ostwand des Querhauses sind in der ersten Hälfte des 18. Jahrhunderts vermutlich von den Wie-

Nördlicher Seitenaltar mit einem der Gottesmutter gewidmeten Programm, 1642 ▶

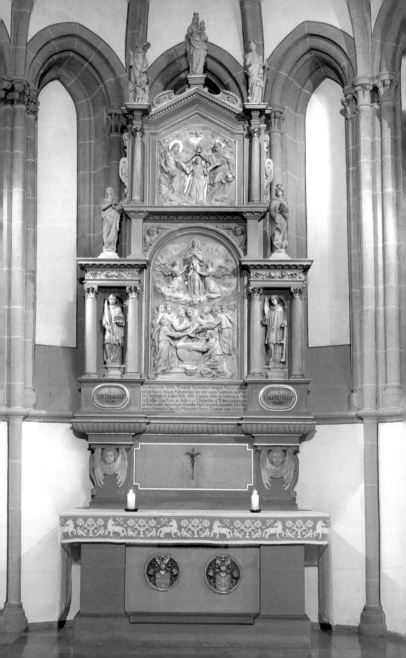

S
STEPHANUS
MART.

In Honorem SStæ Trinitate Beatissimæ Virginis Mariæ deinde
totius huius Altaris Patronorum nec non piam Paremiam iuxerat
D. Christophori Caleii Illmi Diivi Comitis Fürstenberg a Met-
rich totor Quartorum ac luctora: Elisabethæ a Wilsen cumsogoni
delunctorum menonum Haeredes Filii Conradus Joannes Christo-
phorus Henricus Conradi & Maximus Fratres Gremuni poni curati

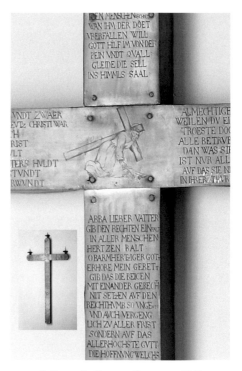

DEN MENSCHEN...
WAN IHM DER DOET
VBERFALLEN WILL
GOTT HILF IM VON DER
PEIN VNDT QVALL
GLEIDE DIE SELL
INS HIMMLS SAAL

VNDT ZWAER
...EVE CHRISTI WAR
...H
...RIST
...VLT
...TERS HVLDT
...TVNDT
...RWVNDT

ALMECHTIGE
WEILEN DV EI
TROESTE DOC
ALLE BETRVE
DAN WAS SIE
IST NVR ALL
AVF DAS SIE NI
IN IHRER TRVB

ABRA LIEBER VATTER
GIB DEN RECHTEN EIN...
IN ALLER MENSCHEN
HERTZEN BALT
O BARMHERTZIGER GOT
ERHORE MEIN GEBET
GIB DAS DIE REICEN
MIT EINANDER GERECH
NIT SETZEN AVF DEN
REICHTHVMB SO VNGE...
VND AVCH VERGENG
LICH ZV ALLER FRIST
SONDERN AVF DAS
ALLERHOCHSTE GVTT
DIE HOFFNVNG WELCHS

▲ *Kreuz der Kerzenstiftung von 1648*

denbrücker Barockbildhauern Johann und Joseph Licht geschaffen worden. Ursprünglich waren sie wohl für den 1789 oder bald danach abgebrochenen Lettner bestimmt, der den Chor der Stiftskanoniker von dem den Laien vorbehaltenen Langhaus abgrenzte.

1878/79 wurden die farbigen **Fenster im Chor** [14] und **im südlichen Nebenchor** [15] von der Düsseldorfer Firma Hertel und Lersch entworfen und gefertigt. Die Fenster im Chorpolygon zeigen heilige Repräsentanten der Kirche, zum Beispiel den heiligen Liborius als Patron des Erzbistums und den heiligen Aegidius als Patron der Kirche in Wiedenbrück. In den drei Fens-

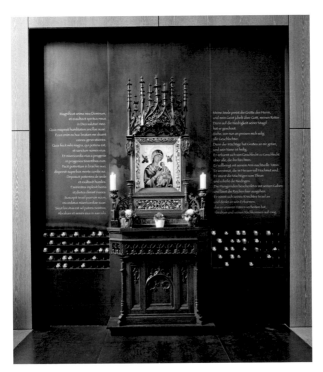

▲ *Immerwährende Hilfe, Becker-Brockhinke 1906*

tern im südlichen Nebenchor sind in drei mal fünf Medaillons die Geheimnisse des Rosenkranzes dargestellt.

Die 1913 von der Orgelbauwerkstatt Speith, Rietberg, errichtete **Orgel** [**16**] ist nach Veränderungen in den Jahren 1955 und insbesondere 1972 wiederum von dem Herstellerunternehmen 2006/2007 tiefgreifend renoviert worden. Die Technik wurde komplett erneuert, ebenfalls der dreimanualige Spieltisch. Die Anzahl der Register wurde von 40 auf 52 unter teilweiser Übernahme alter Register erweitert. Das Instrument hat das ursprüngliche deutsch-romantische Klangbild zurückerhalten.

Die Orgelempore wurde bei der 2006/07 vorgenommenen Neuordnung des Innenraums erweitert, um dem Kirchenchor mehr Raum zu bieten. Die neue Empore bringt eine konsequent geradlinig-moderne Gestaltung in den spätgotischen Kirchenraum vor den neugotischen Orgelprospekt.

Der 1972 von dem Wiedenbrücker Bildhauer Heinrich Erlenkötter aus römischem Travertin geschaffene **Altar** [17] wurde in das Querhaus gerückt. Den **Ambo** [18] schuf 2008 Hans-Bernhard Vielstädte aus Herzebrock aus dem gleichen Material. Weitere wesentliche Ausstattungsgegenstände der Kirche werden im folgenden Kapitel näher beschrieben.

Die Wiedenbrücker Schule

Im 19. Jahrhundert spezialisierten sich einige Kunsthandwerker in Wiedenbrück auf sakrale Kunst. Als Keimzelle gilt die Werkstatt des Kunsttischlers Franz Anton Goldkuhle, die rasch expandierte. Schon bald hatte der Kunsttischler mehr als 20 Angestellte, von denen sich einige wiederum selbstständig machten. Unter den Werkstätten bildete sich eine Spezialisierung heraus. Betriebe für das Kirchenmobiliar, für Skulpturen, für Gemälde und für die farbige Fassung von Skulpturen arbeiteten einander zu. Wiedenbrück war zu einem Zentrum der sakralen Kunst geworden, die Künstler und Kunsthandwerker waren ein bedeutender wirtschaftlicher Faktor in dem kleinen Städtchen.

Noch im 19. Jahrhundert gewann die »Wiedenbrücker Schule« überregionale Bedeutung. Das ist an Aufträgen aus fernen Regionen, ja sogar aus Übersee zu erkennen. Studenten der Kunstakademie in Wien wurden hierher geschickt, um Praxis zu gewinnen. Bedeutende Maler und Bildhauer hatten Teile ihrer Ausbildung oder ihres Berufslebens in Wiedenbrück erlebt: Bernhard Hoetger machte nach seiner Zeit als Leiter der Werkstadt Goldkuhle in Darmstadt und Bremen Karriere. Aus der Wiedenbrücker Schule hervorgegangene Künstler wurden Professoren in Münster, Düsseldorf, Darmstadt, München, Königsberg und Sofia.

In der Pfarrkirche St. Aegidius gibt es nur noch wenige Werke der Wiedenbrücker Schule. Die Figur der hl. Elisabeth an der vorderen Südseite dürfte von Anton Mormann sein, um 1880. Die großen Tafelgemälde des Kreuzwegs malte Anton Waller, der 1861 in Böhmen geboren wurde und in verschiede-

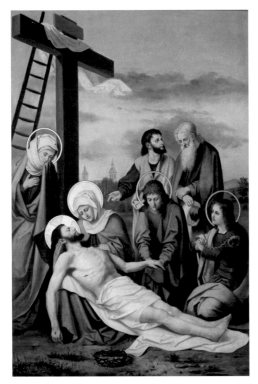

▲ *Beweinung Christi, 13. Kreuzwegstation mit den Kirchtürmen von Wiedenbrück, Anton Waller 1901*

nen Wiedenbrücker Werkstätten gearbeitet hat. Die Szenen des Kreuzwegs sind in altmeisterlicher Manier mit vielen Personen in heimischer Kulisse dargestellt. So sind im Hintergrund der **Beweinung Christi** [19] die Türme der St. Aegidius- und der Marienkirche zu sehen. Das Heilsgeschehen wird in die Welt der Gläubigen in Wiedenbrück gerückt. Die steinerne Gruppe der **Kreuzigung** [1] – heute in zentraler Position im Hochchor – schuf Christoph Siebe 1897 für den Friedhof, das Orgelgehäuse 1913 Becker-Brockhinke.

Auch den Altaraufbau um die **Ikone der Immerwährenden Hilfe** [20] haben die Kunsthandwerker der Werkstatt Becker-Brockhinke 1906 geschaf-

fen. Dieses Werk zeigt gut den Charakter der Neugotik. Es besteht aus vielen ornamentalen Details, die in der Regel der Spätgotik entlehnt sind. So zeigt der Sockel in seinen Füllungen Blendmaßwerk in streng exakter Ausführung. Dagegen zeigt das durchbrochen gearbeitete Laubwerk der querrechteckigen Füllung unterhalb der Ikone und der Rahmung Anklänge an den Jugendstil, der in der Zeit um 1900 hochaktuell war. Das Werk ist heute Zentrum der nach Plänen von Hans-Joachim Kruse in nüchternen Formen gestalteten Andachtszone an der Westwand. Auf dem Anthrazit-Grau der Metallplatten hinter dem Altärchen sind in Latein und deutsch die Worte des Magnificat zu lesen. Darunter sind quadratische Nischen für die Opferkerzen angebracht worden. Der Kontrast zwischen dem historistischen Werk und seiner modernen Umgebung bringt beide zur Wirkung.

Die Schutzmantelmadonna nahe dem Marienaltar schnitzte 1948 der Bildhauer Hubert Hartmann, ein Nachfolger der Wiedenbrücker Schule.

Nach einer langen Zeit der Ablehnung des Historismus und nachdem vieles verloren ist, wird heute der Stil der Gründerzeit mit neuer Wertschätzung gesehen. Aus einer Initiative des Heimatvereins Wiedenbrück-Reckenberg e. V. gründete sich die Stiftung Ausstellungs- und Begegnungsstätte Wiedenbrücker Schule. Damit wurde die Grundlage geschaffen für die Einrichtung des **Wiedenbrücker Schule Museums**, das seit November 2008 im ehemaligen Werkstattgebäude der Altarbauer Bernhard Diedrichs und Franz Knoche zur Besichtigung einlädt.

Literatur

Franz Flaskamp, Die Moseskanzel zu Wiedenbrück, in: Westfalen 51, 1973, S. 261–270.

Uwe Lobbedey, So entstand die Aegidiuskirche, in: 1200 Jahre Christengemeinde in Wiedenbrück, Rheda-Wiedenbrück 1985, S. 14–39.

Uwe Lobbedey, St. Aegidius zu Wiedenbrück. Münster 1988.

Benedikt Große Hovest, Marita Heinrich, Die »Wiedenbrücker Schule«. Kunst und Kunsthandwerk des Historismus. Paderborn 1991.

Reinhard Karrenbrock, Evert van Roden. Der Meister des Hochaltars der Osnabrücker Johanniskirche. Ein Beitrag zur westfälischen Skulptur der Spätgotik. Osnabrück 1992, S. 108–112.

Bettina Schmidt-Czaia, Das Kollegiatstift Wiedenbrück. Osnabrück 1994.

Benedikt Große Hovest, Die Firma Becker-Brockhinke, eine Altarbauwerkstatt des Historismus. Aachen 1998.

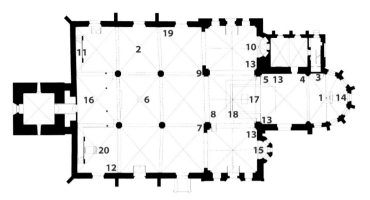

Grundriss

Pfarrkirche St. Aegidius Wiedenbrück
Bundesland Nordrhein-Westfalen
Katholische Kirchengemeinde St. Aegidius
Kirchplatz 5, 33378 Rheda-Wiedenbrück
Tel. 05242 / 903 70 · Fax 05242 / 90 37 37
www.aegidius.net

Aufnahmen: Joachim K. Löckener, Rheda-Wiedenbrück
Grundriss Seite 23: Kruse Architekten + Stadtplaner, Bielefeld
Druck: F&W Mediencenter, Kienberg

Titelbild: *Die westlichen Bereiche der Kirche von Süden,
im Vordergrund der Markt mit dem alten Rathaus (links)*
Rückseite: *Taufstein, um 1500*

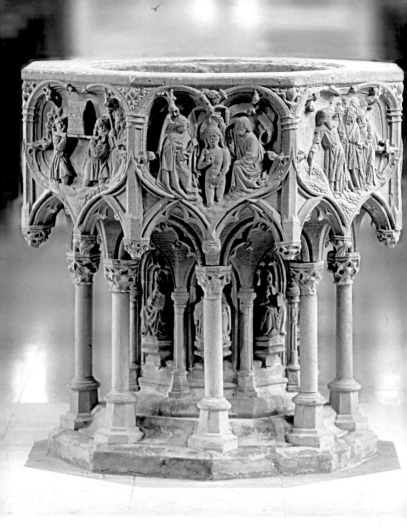

DKV-KUNSTFÜHRER
Erste Auflage 2009 · IS
© Deutscher Kunstver
Nymphenburger Stra
www.dkv-kunstfuehre

ISBN 9783422022041
9 783422 022041